100 DICAS UTILIZADAS POR PROFISSIONAIS PARA OBTER SUCESSO NO MERCADO LUCRATIVO DA TATUAGEM

MEUPROXIMONEGOCIO.COM

Copyright © 2019 Ronaldo Santana

Todos os direitos reservados.

ISBN:
ISBN: 978-1-7980-5014-9

DEDICATÓRIA

Dedicamos essa obra a todos que já pensaram em se tornar um tatuador.

CONTEÚDO

Estruturado para não perder tempo..................1
Introdução..................1
1 Precificação..................2
Formas de precificar o serviço de tatuagem..................3
2 Atendimento..................5
3 Agenda..................8
4 Ambiente..................10
5 Equipe..................12
6 Locais de trabalho..................15
7 Legalização..................17
Legalização do estúdio..................19
8 Protegendo o seu patrimônio..................20
9 Marketing..................22
Verba para marketing, quanto investir?..................28
10 Vendas..................30
11 Aumentando a sua receita..................34
12 Crescendo em escala..................37
13 Comprando de forma inteligente..................38
14 Aprendizado acelerado de tatuagem..................40
15 Controle financeiro..................47
Aplicativos de controle financeiro..................48
16 Mindset..................50
Bônus..................53
Ficha de Anamnese..................54
Recibo de depósito..................56
Cuidados com o piercing..................58
Sobre a editora..................64

AGRADECIMENTOS

Agradecemos a todos os profissionais da body art que direta e indiretamente contribuíram com a criação desse livro.

ESTRUTURADO PARA NÃO PERDER TEMPO

O conteúdo a seguir foi dividido em tópicos para que você não perca muito tempo e já possa ir direto ao ponto que tem dúvida e depois entrar em ação. Não abordaremos neste livro a história da tatuagem e nem outros conteúdos teóricos sobre a arte corporal. O que você vai ler nas próximas páginas são ações práticas com retornos de curto a médio prazo. Afinal, a vida é muito curta para você demorar anos para atingir seus resultados.

INTRODUÇÃO

Imagine integrantes de um estúdio de tatuagem revelando os principais passos para você obter sucesso no mercado da tattoo? A partir das próximas páginas você terá acesso a todo esse conteúdo e garantirá um conhecimento exclusivo para ingressar em um nicho altamente lucrativo que nos últimos anos (no meio de uma crise econômica) conseguiu crescer 24,1% de acordo com dados apresentados pelo Sebrae.

Para validar a pesquisa acima basta observar na sua cidade e ver quantos estúdios abriram nesses últimos 3 ou 4 anos. É fácil notar que o aumento de pessoas que entraram na área foi muito maior do que esse dado conservador apresentado apenas com base em estúdios legalizados.

O principal objetivo desse conteúdo é ajudar você a entrar ou aumentar seus resultados como dono de estúdio de tatuagem, sócio, body piercer ou tatuador. Para criação desse conteúdo utilizamos como base essencial ações testadas por nós e por outros profissionais da body art. São conhecimentos adquiridos atuando diretamente na área ou através de cursos, workshops e outras experiências vivenciadas no Brasil e exterior.

RONALDO SANTANA

1 PRECIFICAÇÃO

Estipular um preço para a tatuagem ou outro serviço que você desenvolve é algo bem complexo. Existem tatuadores que cobram pelos seus trabalhos de 3 a 10 vezes mais que outros tatuadores e às vezes o trabalho desenvolvido pelo tatuador que cobra mais é inferior ao que cobra menos, se você é tatuador já notou o quanto é comum isso acontecer.

O preço do serviço de tatuagem apresenta variações devido a 7 fatores: a) região geográfica onde você realiza o seu procedimento; b) O ponto comercial; c) O nível de qualidade do seu trabalho artístico; d) tradição e reputação do estúdio onde você está trabalhando; e) quantidade de clientes que você possui; f) a sua agenda g) a quantidade de seguidores que possui na internet.

A alteração desses fatores isolados ou combinados modificam o preço do seu trabalho. Esse é o mecanismo mais eficiente para aumentar o preço da sua arte.

100 DICAS UTILIZADAS POR PROFISSIONAIS PARA OBTER SUCESSO NO MERCADO LUCRATIVO DA TATUAGEM

FORMAS DE PRECIFICAR O SERVIÇO DE TATUAGEM

1 > Peça para um amigo fazer orçamentos entrando em contato com diversos estúdios e profissionais e saiba qual valor mínimo eles estão cobrando por trabalho, por sessão e hora trabalhada. Vale ressaltar que dizer o valor mínimo por trabalho ainda é um erro que muitos estúdios cometem.

Quando você fala seu preço mínimo de tatuagem ou sessão o cliente automaticamente compara o seu orçamento com outros estúdios baseando-se somente no preço mais barato, por isso, é importante que você nunca diga o valor mínimo da sua tatuagem, preocupe-se em transmitir o valor da sua arte ao cliente citando a qualidade e segurança de todo o processo que você desenvolve como artista e enalteça a reputação do seu estúdio.

Com esse comportamento a pessoa vai comparar o preço do outro profissional com a qualidade do seu trabalho e atendimento.

2 > Participe de grupos no Facebook e outras redes sociais de tatuadores da sua cidade ou estado para ficar por dentro dos preços praticados. Você pode publicar uma imagem de referência de tatuagem nesse grupo e perguntar quanto os tatuadores cobrariam em média para desenvolver o trabalho.

3 > Participe dos grupos de Whatsapp de tatuadores da sua região, porque às vezes acontecem naturalmente conversas sobre preços de tatuagens. São discussões calorosas em que geralmente os grupos perdem de um a dois integrantes pelo clima ficar tenso entre opiniões muito distintas sobre preços cobrados.

Procure ficar neutro e analisar apenas as opiniões dos

artistas mais experientes. Se desejar participar, publique uma imagem e pergunte quanto os tatuadores cobrariam para realizar aquela tatuagem.

4 > Pergunte para algumas pessoas o preço que elas pagaram em suas tatuagens. Comece elogiando a tatuagem da pessoa (se for possível), comente sobre a tatuagem mais um pouco, fale sobre alguma dica de cuidados e depois pergunte pra ela quanto ela pagou na tatuagem de forma sutil.

Elas sempre revelam os valores e você pode ficar surpreso com os casos de pessoas que pagaram muito por um trabalho ruim e outras que pagaram muito pouco por um trabalho razoavelmente bom. 5 > Pergunte para as pessoas que fizeram orçamentos com você qual foi a média que outros profissionais cobraram. Só faça essa pergunta se você tiver certeza que essa pessoa não vai fazer mais a tatuagem com você. Se conhecer o tatuador que a pessoa mencionou o preço, veja as redes sociais dele e analise a qualidade artística.

Não cometa o mesmo erro dos clientes de analisar apenas os preços das tatuagens. Um tatuador pode cobrar muito barato e ter um péssimo trabalho. Outra coisa que pode acontecer nessa situação é a pessoa mentir sobre o verdadeiro preço que foi cobrado.

6 > Fórmula básica para aplicar o preço da sua tatuagem agora mesmo:
Se você for um tatuador iniciante cobre em média de 30 a 50% a menos que um tatuador profissional, se você se considera um tatuador intermediário cobre de 20 a 10% a menos que um tatuador respeitado na sua região. No caso do iniciante explique porque você está cobrando esse valor. Não crie expectativas nos seus primeiros clientes. Prometa menos, entregue mais.

2 ATENDIMENTO

7 > Para o atendimento presencial tenha um local agradável e aconchegante para receber as pessoas. No Brasil, é comum que as pessoas cheguem perguntando o valor da tatuagem, não diga o preço "logo de cara", ofereça um atendimento diferenciado.

Primeiro fale sobre o seu trabalho, mostre interesse na ideia da pessoa, desenhe algo rápido se possível no papel, digitalmente no tablet ou smartphone de tela maior. Durante o orçamento ofereça uma bebida, pode ser água, chá ou café.

A última coisa que você deve mencionar é o preço. Se você logo de cara soltar o preço para a pessoa a única coisa que ela terá como base para te comparar com os outros tatuadores será o preço e é muito provável que ela vá escolher o mais barato, o preço médio (o que ela tem pra gastar) ou o mais caro (porque ela acha que vai ter uma qualidade maior).

8 > Atualmente grande parte das pessoas desejam um atendimento online devido a praticidade e comodidade que

se tornou solicitar orçamentos via internet utilizando diversas ferramentas como as redes sociais, emails e aplicativos de mensagens instantâneas.

No começo você terá que responder muitas mensagens e não vai ter muita escolha, contudo, isso é provisório, pois quando seu trabalho alcançar mais visibilidade você terá a chance de condicionar as pessoas a entrarem em contato apenas por um único canal, como por exemplo o email.

Com o tempo você conseguirá limitar o recebimento de pedidos de orçamentos somente durante um período determinado. Por exemplo, você pode abrir sua agenda a cada três meses e disponibilizar apenas uma semana para receber orçamentos. Depois dessa semana você fecha a agenda durante os 3 meses novamente e atende somente essas pessoas que solicitaram o orçamento.

Esse resultado é gradativo e você pode começar tentando fechar sua agenda por apenas um mês e ir crescendo esse modelo de agendamento conforme a demanda de clientes. Faça testes e vá com calma se estiver no começo da sua carreira.

9 > Utilize os aplicativos de criações de desenhos para smartphones e tablets disponíveis gratuitamente ou pagos e envie para seus clientes e futuros clientes suas criações ou adaptações.

Para não ter o risco do cliente levar o desenho em outro tatuador, envie a imagem distorcida da sua obra, a imagem meia de lado ou outra forma que não seja possível a simples impressão e decalque para a pessoa não fazer com outro profissional. Isso acontece com frequência e já aconteceu várias vezes com a gente.

100 DICAS UTILIZADAS POR PROFISSIONAIS PARA OBTER SUCESSO NO MERCADO LUCRATIVO DA TATUAGEM

Dentre os diversos apps para celular e tablets que podem contribuir para o seu trabalho estão o Tattoo Maker, Instattoo, Pisc Art, Autodesk SketchBook, Pro Create e muitos outros que você pode encontrar facilmente na internet ou até mesmo pedindo indicações nos grupos de tatuadores que você participa.

10 > Procure criar desenhos somente para pessoas que deixaram um sinal/depósito confirmando que vão fazer a tatuagem com você. É muito importante que você deixe o

cliente ciente de que não existe a possibilidade de devolução desse sinal.

Você pode receber esse sinal/depósito da tatuagem pela internet, por transferência bancária online ou cartão de crédito utilizando ferramentas gratuitas como o Pagseguro que disponibiliza um link de recebimento de pagamentos que você pode enviar por Whatsapp e/ou qualquer outra rede social ou canal digital.

3 AGENDA

Ter uma agenda bem organizada vai fazer você ganhar tempo e reduzir muito o número de problemas. A sua agenda profissional deve conter toda a sua programação relacionada ao seu trabalho, como: cursos, workshops, tatuagens marcadas com ou sem sinal/depósito, sessões marcadas e desenhos que devem ser feitos para tatuar ou para aprovação.

11 > Escolha o modelo de agenda que você vai usar: física ou online. Existem diversos aplicativos de agendas online e gerenciadores de estúdio de tatuagem com agendas personalizadas para tatuadores, inclusive possuem espaço para armazenar fichas de anamnese, desenhos e imagens dos clientes marcados.

Uma agenda online prática e gratuita que muitos tatuadores usam é o Google Agenda.

12 > Quando estiver com um certo "acúmulo" de clientes marcados constantemente tente aumentar o seu preço um pouco. É possível que sua agende esvazie consideravelmente depois do pequeno aumento do preço.

100 DICAS UTILIZADAS POR PROFISSIONAIS PARA OBTER SUCESSO NO MERCADO LUCRATIVO DA TATUAGEM

Mas não se preocupe, faz parte da estratégia. Você terá mais tempo para desenvolver seu trabalho e a sua receita será igual ou maior.

13 > No começo da sua carreira divulgue os horários livres na sua agenda. Publique nas redes sociais que tem uma segunda-feira a tarde livre ou que o último horário de sábado desmarcou e agora está livre. Peça para as pessoas entrarem em contato rapidamente, crie uma sensação de escassez nos seus seguidores. Por exemplo, "último horário do sábado disponível, aproveite e marque agora

sua tattoo". Isso sempre funciona! Muitas pessoas que seguem você nas redes sociais estão pensando se fazem ou não a tatuagem e esse tipo de anúncio ajudam elas a tomarem uma decisão mais rápida.

14 > Se você já possui uma agenda cheia mesmo não cobrando um valor tão barato, esqueça as duas estratégias acima e utilize a estratégia de abrir e fechar a agenda. Abra a sua agenda apenas a cada 2 a 3 meses. E permita que as pessoas enviem suas ideias e orçamentos somente no período de no máximo uma semana, agende essas pessoas que fizeram contato para os meses seguintes até que você abra novamente a agenda.

Isso vai filtrar seus clientes e te poupar do trabalho de ter que responder dezenas de mensagens todos os dias.

15 > Quando a pessoa deixar um sinal/depósito para marcar uma tatuagem com você deixe avisado verbalmente e se possível documentado que você não devolve o valor do sinal. O cliente precisa enxergar esse valor como um compromisso entre vocês, afinal você está doando seu tempo e horário na agenda para ele.

4 AMBIENTE

16 > Muitos estabelecimentos que você frequenta utilizam o marketing olfativo como forma de aumentar a sua experiência sensorial com a marca ou produto. Apenas o cheiro do seu ambiente não vai fazer você fechar mais tatuagens, piercings ou vender outros produtos, o marketing olfativo é mais uma estratégia que você pode usar para tornar inesquecível a experiência do consumidor dentro do seu ateliê.

O Marketing olfativo faz parte da experiência sensorial do cliente que são: visão, audição, tato, paladar e olfato. De todos os sentidos, o olfato é o que mais nos remete a lembrança. E a lembrança do seu atelier ou marca vai ficar pra sempre no subconsciente do seu cliente.

O cheiro do seu ambiente é capaz de desencadear vários tipos de emoções e lembranças agradáveis de quando a pessoa realizou a tatuagem, piercing ou outro tipo de experiência no local. Pesquisas revelam que podemos lembrar de cerca de 10.000 odores diferentes.

Agora você deve estar se perguntando, mas qual a fragrância que devo ter no meu ateliê? Os tipos de

100 DICAS UTILIZADAS POR PROFISSIONAIS PARA OBTER SUCESSO NO MERCADO LUCRATIVO DA TATUAGEM

fragrância mais indicados para estúdios de tatuagens são as fragrâncias para lojas. No Mercado Livre, na Amazon ou em outros sites na internet você pode encontrar diversas fragrâncias para lojas e todos os modelos de aromatizadores em spray e os mais modernos totalmente automatizados.

17 > Música para você ou música para o cliente? Se você é um tatuador famoso e as pessoas clamam por ter a sua arte, você não vai precisar ler essa parte porque pouco

importa o que você estiver ouvindo a pessoa vai "engolir" seu estilo sonoro mesmo que ele "odeie" a música que você está ouvindo.

Mas se não é o seu caso, acredito que a música no seu ambiente deve ser um pouco neutra. Não precisa sintonizar naquelas rádios que os dentistas colocam em seus consultórios, seria estranho entrar em um estúdio com esse tipo de música, não? Alguns estúdios deixam uma música baixa no fundo e o tatuador trabalha com um fone e sua playlist de trabalho e o cliente pode fazer o mesmo e curtir sua playlist de tatuado.

5 EQUIPE

18 > Se você quiser crescer vai ter que contratar mais pessoas. Se você trabalha sozinho como tatuador pode convidar outro tatuador para trabalhar com você no estúdio. Existem 4 maneiras de fazer isso: dividindo os custos com ele, pagando porcentagem do trabalho (60% para o profissional e 40% para o estúdio, caso seja todo o material dele), propor sociedade ou contratá-lo como free lancer e ele só comparecer no seu estúdio para tatuagens com horário marcado.

19 > Contratando aprendizes - essa é uma forma rápida e simples de crescer, contudo o retorno financeiro pra você será um pouco mais demorado. O retorno desse aprendiz para o estúdio ou diretamente para você dependerá de 3 fatores: a experiência que o aprendiz tem, o tempo que você tem para ensiná-lo e o tempo que ele ficará com você.

20 > Se você tem uma barbearia, salão de beleza, clínica de estética ou outro local que deseja oferecer para os seus clientes o serviço de tatuagem, existem 2 maneiras de contratações: alugar um espaço dentro do seu

100 DICAS UTILIZADAS POR PROFISSIONAIS PARA OBTER SUCESSO NO MERCADO LUCRATIVO DA TATUAGEM

estabelecimento, porcentagem por trabalho 60% (profissional) 40% (estabelecimento) ou free lancer que só atende com horário marcado.

21 > Uma das opções para aumentar sua equipe é contratando equipes free lancers que consistem em tatuadores que irão até o seu estúdio somente quando houver serviços de tatuagem. Você pode marcar o trabalho com o cliente, garantir o recebimento do sinal e acertar todos os detalhes via whatsapp com o profissional.

A maneira de atendimento é a distância, deve se tirar as medidas do local que vai ser tatuado com uma fita métrica (você encontra na Amazon e Mercado Livre), tirar fotos do local, abrir um grupo no whatsapp entre você, o tatuador e o cliente e fechar o trabalho. Para pagamentos online utilize a opção de transferência bancária ou pagseguro para enviar link de pagamento pelo whatsapp ou email.

22 > Com uma equipe fixa você deve escolher tatuadores ou profissionais que não fazem o mesmo estilo que você. Exemplo, se você curte o estilo realismo, procure contratar pessoas que curtem estilos como fine line, aquarela, tribal, maori e comerciais em geral. Isso vai ajudar a aumentar a lucratividade do seu estúdio e garantir que todos os estilos sejam feitos com muita qualidade. Nenhum tatuador será bom em todos os estilos, acredite nisso.

23 > No caso de equipes mistas (fixas somente alguns dias) você pode divulgar o trabalho dos tatuadores e deixar claro para os clientes os dias que o profissional atende. Geralmente os estúdios trabalham com dois dias da semana reservado para os profissionais como, segunda e quarta ou terça e quinta. Profissionais que trabalham

somente alguns dias da semana em outros estúdios, sexta e sábado trabalham nos seu próprios estúdios, em estúdios de terceiros ou em casa (home studio) com seus clientes mais antigos.

24 > Equipes mistas (fixas somente com hora marcada) Outros profissionais topam atender em outros estúdios somente com horário marcado. Não estão disponíveis para os clientes para atendimento presencial em hipótese alguma. Atendem somente por whatsapp ou email e só comparecem no local para realizar a tatuagem.

6 LOCAIS DE TRABALHO

25 > Home estúdio - Montar o seu espaço de trabalho em casa é a maneira mais fácil de começar a sua carreira de tatuador. A principal desvantagem desse local de trabalho é receber estranhos na sua casa.

Vale evidenciar que tatuar na própria residência não é apenas para tatuadores iniciantes, muitos tatuadores com anos de trabalho em estúdios próprios ou trabalhando em estúdios de terceiros optam por trabalhar na própria casa depois de um tempo.

26 > Estúdio Privado - Hoje um local físico já não é considerado diferencial de um estúdio de tatuagem, atualmente você pode divulgar todo o seu trabalho pela internet e atender em qualquer lugar.

O estúdio privado geralmente é uma sala comercial em que você só atende pessoas com o horário marcado. Inclusive, você pode passar o endereço somente depois que a pessoa deixar o sinal da tatuagem.

Para chegar a esse nível de atendimento você já deve

ter um alto número de clientes, conhecimento profundo da área e um planejamento de marketing excelente. Esse é um dos modelos mais vantajosos para quem decidiu trabalhar sozinho.

27 > Estúdio aberto - O estúdio aberto é aquele estúdio que tem um horário de funcionamento definido. Pode ser no térreo ou sala comercial.

Vantagens: você pode crescer muito rápido, inclusive contratando mais tatuadores, oferecendo o serviço de

piercing, barbearia ou micropigmentação e outros produtos para aumentar sua receita.

Desvantagens: O aluguel de um estúdio de porta aberta geralmente é um dos maiores custos que você terá. Dirigir um estúdio de porta aberta sozinho é inviável, pois sofrerá muitas interrupções durante o procedimento para dar orçamentos ou atender pessoas que estão passando pela porta do estúdio e decidiram conhecer ou tirar algumas simples dúvidas sobre tatuagem.

7 LEGALIZAÇÃO

Ser um Microempreendedor Individual, mais conhecido como MEI, ou um ter um CNPJ como Micro Empresa - ME, te possibilita uma série de vantagens. Você pode contratar um contador da sua cidade para explicar para você como fazer sua inscrição ou pesquisar na internet as formas de fazer isso sozinho de forma gratuita.

28 > Com um CNPJ você poderá emitir nota fiscal do seu serviço, você terá um alvará de funcionamento sem muitos custos e de maneira rápida. Além disso, o custo dos tributos é baixo e fixo com alteração do valor apenas uma vez por ano e pode ser pago no débito automático para não correr o risco de esquecer e pagar uma multa e juros sobre o atraso.

29 > Pesquise os bancos que possuem linhas de crédito especiais para MEI e ME e utilize essa vantagem para montar o seu estúdio ou investir em novos materiais ou ferramentas. Os bancos que possuem crédito especial para MEI's e ME são a Caixa Econômica Federal e o Banco do Brasil.

Quando for solicitar o empréstimo, comporte-se como

um empreendedor e mostre onde será aplicado o dinheiro e plano de retorno desse investimento. Para conhecer mais detalhes sobre Microcrédito, visita o site do BNDS e pesquise sobre microcrédito ou acesse esse link: https://bit.ly/2GxhAt0.

Case: Alguns anos atrás um pequeno estúdio de tatuagem conseguiu um cartão do BNDS com um valor disponível de R$ 35.000,00 (Trinta e cinco mil reais) para investir no negócio. Imagine como você poderia utilizar esse valor no seu negócio.

30 > Comprove sua renda e a sua atividade atual para financiamento de carros, motos, imóveis e outros bens duráveis.

31 > Utilize o seu CNPJ para faturar suas compras e pagar no prazo de 28 a 45 dias através de boleto bancário os materiais como produtos de limpeza, papel toalha, toalha interfolhas, álcool 70 e materiais cirúrgicos em geral. Procure uma empresa que venda faturado para 28 dias via boleto e que possui a opção de entrega dos materiais. Essa é uma ótima forma de você automatizar algumas compras e ganhar mais tempo para se dedicar as suas tatuagens.

32 > Com o seu CNPJ você terá acesso aos benefícios previdenciários e terá a possibilidade de aposentar pela idade, aposentar-se por invalidez, auxílio doença, salário maternidade e pensão por morte para a família. Claro, que o valor que você vai receber é pouco, mas ainda é melhor do que não ter segurança nenhuma. Quando estiver faturando um pouco melhor, comece a investir também em uma previdência privada ou outros tipos de investimentos de longo prazo.

Você pode pagar um seguro privado e investir mais no caso de invalidez em uma parte do corpo específica. Por

exemplo, a esteticista Deborah Mitchell, que tem como uma de suas clientes a duquesa Kate Middleton, fez um seguro para as mãos no valor de R$ 57 milhões.

LEGALIZAÇÃO DO ESTÚDIO

33 > Procure um contador da sua região para te auxiliar no processo de legalização de um estúdio de tatuagem. Alguns municípios exigem que você tenha diversas licenças para realizar os serviços de tatuagem outros só exigem uma

alvará de funcionamento e um CNPJ. É importante salientar que em alguns casos você terá que fazer uma Inscrição Estadual para a comercialização de produtos.

8 PROTEGENDO O SEU PATRIMÔNIO

Se você decidiu abrir o seu estúdio as primeiras medidas de segurança que muitos estúdios recorrem é a instalação de câmeras, alarmes e grades. Estúdios de tatuagem são alvos corriqueiros de furtos e arrombamentos, inclusive por usuários de drogas, que roubam máquinas de tatuagens e outros materiais para permutarem por drogas. Não espere isso acontecer com você.

34 > A presença de um alarme no seu estúdio poderá em muitas vezes afugentar os intrusos. Prefira alarmes que façam chamadas para o seu número de celular, assim você pode avisar a polícia que estão entrando no seu estabelecimento.

Case: Sabemos de um caso que os ladrões entraram em um estúdio e assim que o alarme tocou saíram correndo e levando somente alguns produtos. Se não tivesse o alarme provavelmente teriam levado tudo do estúdio.

35 > Instale câmeras com monitoramento via celular que são facilmente encontradas no Mercado Livre,

100 DICAS UTILIZADAS POR PROFISSIONAIS PARA OBTER SUCESSO NO MERCADO LUCRATIVO DA TATUAGEM

Amazon ou outras lojas online. Custam menos que uma tatuagem mínima no seu estúdio. Você terá acesso ao seu ateliê 24h por dia com uma visão de 360 graus diretamente no seu celular via aplicativo.

36 > Contratando uma empresa de monitoramento da sua região você não precisará esquentar a cabeça se o seu alarme ou suas câmeras estão funcionando corretamente, e caso tenha alguma movimentação estranha no seu estúdio a empresa contratada entrará em ação.

37 > Coloque grades e reforce a segurança das portas e outros acessos que possam ter no seu estúdio. Alguns ladrões fazem um orçamento de tatuagem com você somente para ver as vulnerabilidades do imóvel e depois voltam para praticar o furto.

38 > Contratando uma empresa de seguros você estará coberto em caso de roubo, assaltos, incêndios e outros acidentes cobertos pela empresa seguradora.

39 > Se você escolheu um prédio comercial com uma sala privativa para montar o seu estúdio a maioria dos itens citados acima já estarão supridos com essa escolha. Os prédios com sistemas de controle dos visitantes via apresentação de documentos, com crachá e monitoramento via câmeras full time são os que oferecem mais segurança para você trabalhar sem demais preocupações.

Recomendação: Não importa a forma de segurança que você escolher. O importante é escolher uma. Não conte com a sorte.

9 MARKETING

40 > Instagram é a melhor rede social para divulgar trabalhos de tatuagens atualmente. A técnica que você vai usar aqui é impulsionar/patrocinar suas principais fotos de tatuagem, piercing ou outro serviço e produto que comercializa no estúdio.

Coloque o valor de R$ 1,00 por dia, durante 30 dias e a foto que desempenhar o melhor resultado invista mais. Espere em média de 7 a 10 dias para essa tomada de decisão. Utilize aplicativos de otimização de hashtags para ampliar o alcance das suas fotos. Exemplos de aplicativos: Leetags, Tag It ou TagsForLikes.

Dica extra: não fique muito tempo sem fazer uma postagem, a constância de postagens conta muito para o crescimento do seu instagram.

Se você não tem muito tempo de fazer postagens e stories, contrate um programa que realize a função de agendamento de postagens como o Gerenciagram ou Grow Social. Automatizar essa parte do trabalho irá te poupar muito tempo.

100 DICAS UTILIZADAS POR PROFISSIONAIS PARA OBTER SUCESSO NO MERCADO LUCRATIVO DA TATUAGEM

41 > Dentre todas as formas não poderíamos deixar de lado o Facebook como um meio de divulgar o seu trabalho e conquistar mais clientes. A dica principal é você impulsionar o sua publicação sobre tatuagem, piercing ou outro serviço ou produto do seu estúdio.

O detalhe que vai fazer toda a diferença é que você não vai investir R$ 30,00 reais para impulsionar um post/foto para atingir a quantidade de pessoas que o Facebook informa (já na etapa de impulsionamento) que a campanha pode alcançar. Você vai investir no impulsionamento do seu post/foto apenas R$ 1 (um real) por dia e não vai determinar qual será o período exato que essa campanha ficará no ar.

Faça isso com outras fotos durante uma semana e observe qual post está dando mais resultado. Aumente o valor de investimento diário do post que teve mais retorno e deixe apenas R$ 1 (um real) por dia nos outros posts ou cancele a campanha deles.

Para reduzir a quantidade de pessoas que enviam mensagens pelo Facebook e perguntaram preços ou outras dúvidas pelos comentários, deixe explícito que você só atende por whatsapp ou outro canal que você prefira fazer o atendimento. Essa ação vai ajudar você a reduzir o seu tempo gasto com atendimento pela internet.

42 > Tenha bastante contatos no seu whatsapp e use com frequência o status para divulgar o seu trabalho. O status do whatsapp tem o maior número de taxa de visualização de todos as redes sociais e aplicativos de mensagens que possuem postagens de duração de 24h. Com essa ação as pessoas nunca irão esquecer de você, seu estúdio ou sua marca.

43 > Utilize no máximo duas vezes por mês a função

lista de transmissão do Whatsapp para enviar alguma mensagem para os seus contatos. Não envie promoções. Envie uma mensagem de saudação desejando um excelente final de semana com uma foto de tatuagem acompanhando. Se você tiver mais de 100 contatos na sua lista o resultado de pessoas entrando em contato com você com interesse no seu trabalho é quase que imediato.

44 > Patrocine festas da sua cidade e na região próxima

ao seu estúdio. Ofereça para os organizadores de festas

sorteios de tatuagens com valores atrativos. Diga que a festa vai ficar muito mais interessante com o anúncio de sorteio de tatuagem, piercing ou outro serviço e produto do seu estúdio.

Para a divulgação de festas, muitos organizadores utilizam bastante materiais impressos, como cartazes, faixas, etc, e sua marca estará em todos eles por um pequeno valor de material e tempo disponibilizados para realizar uma tatuagem.

45 > Offline - Cartazes - Se você já pensou em colar cartazes em postes de energia elétrica e dentro de estabelecimentos comerciais pode colocar porque funciona. Muitas pessoas, por incrível que pareça, não são muito ligadas em redes sociais digitais e podem ser impactadas por esses tipos de cartazes, placas, faixas ou posters A3.

46 > Você pode criar ações para sortear tattoos, piercings ou outros produtos em postagens como aquelas do tipo marque 3 amigos e concorra a uma tattoo. Por mais ultrapassada que essa estratégia possa parecer ela ainda funciona muito bem. Aproveite para fazer parcerias com outros canais na internet oferecendo o sorteio de

algum prêmio para a audiência deles.

47 > Faça tatuagens ou outros serviços do seu estúdio em digital influencers. Grandes e pequenas empresas estão fazendo isso atualmente e porque você não? A melhor dica é você saber a diferença entre um influenciador digital e uma pessoa que apenas tem um monte de seguidores comprados. Um influenciador digital gera clientes com seu poder de indicação, um perfil com vários seguidores só vai te trazer seguidores e likes. O que você deseja?

48 > Ofereça o wifi no seu estabelecimento somente para as pessoas que fizerem check in na rede social. Isso ajudou um estúdio a conseguir mais de 1.800 checkins entre foursquare, Facebook, Google Meu Negócio e Instagram. E qual vantagem desses check ins? As pessoas são influenciadas por essas indicações sociais.

49 > Criando autoridade no setor - Coloque na parede do seu estúdio os certificados de cursos que você fez referente a área que está atuando. Se tiver prêmios, melhor ainda. Esse tipo de ação para construir sua autoridade será aplicado apenas no começo da sua carreira, depois de certo tempo você terá conquistado sua autoridade com a sua arte.

Crie um mural no seu estúdio com os depoimentos dos seus clientes, isso vai fazer outras pessoas que estão somente para um orçamento terem um grande impacto na primeira impressão do seu trabalho.

50 > Divulgando o seu trabalho na internet > Faça tatuagens com preços simbólicos ou gratuitamente se tiver condições. Você pode pegar desenhos que estão na moda (no momento que escrevemos esse conteúdo a moda é fine line e aquarela) ou o estilo que você pretende ser reconhecido no futuro, aquele que você mais gosta de

fazer.

Uma dica é procurar pessoas com peles mais claras e que não tomem muito sol, peça para elas hidratarem bem a pele durante 5 dias antes da realização da tattoo, pois dessa forma será mais fácil a aplicação do pigmento e vai fazer a foto final da tattoo sair incrivelmente melhor.

Use aplicativos indicados neste livro para editar suas fotos, não se atente a likes, compartilhamentos, comentários ou número de seguidores, o importante é sair uma boa foto. Alguns aplicativos que achamos interessantes utilizar para edições de foto são: Adobe Photoshop Express, VSCO e Google Snapseed.

51 > Fotografia - O Fundo da fotografia deve ser branco ou preto. Isso faz com que a parte do corpo tatuada e o desenho se destacarem mais pelo o enorme contraste com o fundo. Utilize uma luminária para ter uma foto com o maior número de detalhes. Luz é tudo na fotografia.

Mas se você já faz tatuagem a um tempo pode estar pensando... mas isso não vai fazer a tatuagem brilhar muito e perder os detalhes? Para evitar isso, assim que terminar a tatuagem, passe bastante vaselina (ou outro produto que você usa no processo de tatuagem) e envolva o filme plástico. Deixe essa bandagem com vaselina por no mínimo 15 minutos. Depois limpe com água e um papel toalha bem molhado.

Você vai notar duas grandes diferenças das suas últimas fotos de tattoos ou na maioria que vemos na internet: 1) a tatuagem vai estar brilhando menos; 2) a tatuagem não vai ficar com aquele vermelhidão. Outro detalhe que ajuda a evitar a vermelhidão na tatuagem é deixar de usar sabonetes antissépticos na hora que estiver realizando o

procedimento. Utilize um sabonete mais leve, aqueles de bebês, da johnson e johnson por exemplo.

52 > Uma câmera semi- profissional que você pode usar para deixar suas fotos e vídeos com uma nitidez incrível é a linha da Canon Dslr Eos Rebel. Você pode comprar apenas o corpo da máquina e utilizar uma lente da marca Sigma.

53 > Priorize fazer bastante tatuagens em antebraços para montar seu portfólio. É um bom local para tatuar e fácil de tirar fotografias. Utilize a estratégia do cliente Pro Bono (conteúdo que vamos explicar melhor a seguir), para ter mais resultados.

54 > Cliente Pro Bono - Está sem grana e não pode ficar dando tatuagem de graça? Mas se você chegou até aqui sabe que precisa tatuar mais e mais pessoas com o seu estilo para criar sua marca conhecida, treinar suas técnicas, movimentar suas redes sociais e consequentemente conquistar mais clientes.

Uma solução para esse problema é o cliente Pro Bono. O cliente Pro Bono é o cliente que você vai convidar para fazer uma tatuagem no seu estilo com um valor simbólico. Você vai atender e executar o seu trabalho normalmente, porém o valor cobrado será apenas para cobrir os custos do procedimento.

Uma parte desse dinheiro você pode investir em publicidade para divulgar esse trabalho nas redes sociais com posts patrocinados para começar a construção da sua identidade e estilo de tatuagem desejado.

55 > Para ter fotos mais artísticas no seu feed ou stories você pode entrar em contato com seus clientes e pedir para eles enviarem algumas fotos das tatuagens. Isso

vai fazer você ter uma timeline muito mais bonita e diversificada de outros tatuadores. Dissemine esse conteúdo feito por terceiros em todos os seus canais digitais e offlines.

Aproveite esse momento e pense em outras formas de contribuição dos seus clientes finais, clientes Pro Bono e amigos.

56 > Se não tem muitos trabalhos para divulgar e nem tempo de fazer muitas tatuagens para posts nas suas redes sociais você pode fazer alguns desenhos e ir postando aos poucos. Essa é uma maneira muito eficaz de você começar a construir seu nome no mercado.

Em alguns estúdios os aprendizes começam assim e em pouco tempo as pessoas começam a procurá-los devido aos estilos de desenhos publicados. Crie, não copie. Busque referências e através dela comece a fazer pequenas alterações. No começo vai ser bem difícil criar algo como você gostaria, mas com o tempo as coisas ficarão um pouco mais fáceis. Fique atento aos feedbacks das pessoas que receberem esses desenhos, esses insights serão cruciais para o seu crescimento artístico.

VERBA PARA O MARKETING, QUANTO INVESTIR?

57 > Uma das formas de você ter dinheiro para investir em publicidade é reservar uma quantia para as suas campanhas de marketing no momento em que recebe pelo serviço ou produto. Por exemplo, recebeu o valor de R$ 500,00 de uma tatuagem, separe de R$ 20,00 a R$ 50,00 reais para investir no seu marketing.

Essas campanhas podem ser bem elaboradas com a ajuda de alguém da área ou uma simples ação de patrocinar

100 DICAS UTILIZADAS POR PROFISSIONAIS PARA OBTER SUCESSO NO MERCADO LUCRATIVO DA TATUAGEM

(pagar) a rede social que você tem mais retorno para

alcançar o maior número de pessoas.

Para simplificar a separação do dinheiro, crie um envelope escrito " VERBA PARA MARKETING" e deposite um parte do valor recebido de cada tatuagem nesse envelope. Você também pode criar envelopes para outros investimentos, como: verba para máquinas, verba para workshops e etc.

A separação do dinheiro deve ocorrer no mesmo dia que você realizou o procedimento, porque se você deixar para separar apenas do fim de cada mês por exemplo, sempre vai ter a sensação de não ter dinheiro para isso e vai acabar adiando as suas ações de marketing.

10 VENDAS

Muito do sucesso e o aumento das vendas de um estúdio de tatuagem vem do atendimento. Muitos clientes não conseguem ver a diferença dos estilos e qualidades artísticas dos tatuadores e acabam escolhendo o local e o tatuador por outros motivos, como: atendimento, ambiente, localidade e ações de receptividade como oferecimento de água, sucos, cervejas, barras de cereais, petiscos e outros mimos.

58 > Ofereça água, suco, chá, café, refrigerante, cerveja, barra de cereal, petiscos ou outros tipos de alimentos para o seu cliente ou futuro cliente. Faça ele ter uma experiência inesquecível no seu estúdio.

Deixe disponível algo para ele comer, pois há tatuagens em que você poderá ficar por mais de 5 horas tatuando direto e o cliente muitas vezes acaba ficando com fome e você pode ser obrigado a fazer uma pausa muito longa para uma refeição completa dele.

59 > Tenha um portfólio sempre em mãos (se você tem uma estúdio aberto) com fotos reveladas ou em uma pasta no Ipad. Pessoas que já conhecem o seu trabalho

100 DICAS UTILIZADAS POR PROFISSIONAIS PARA OBTER SUCESSO NO MERCADO LUCRATIVO DA TATUAGEM

pela internet não precisam acessar esse portfólio para apresentação presencial, ele é somente para aquelas pessoas que estavam passando pelo estúdio e resolveram entrar e conhecer o seu trabalho. A primeira impressão é a que fica, não se esqueça disso.

60 > Se decidir fazer um Flash Day com tatuagens criadas por você, procure fazer isso em um dia que não tenha muito faturamento no seu estúdio, isso vai ajudar a

aumentar a sua receita mensal. Fazer um Flash Day é muito bom para divulgar seu nome ou a marca do seu estúdio.

Lembre-se dos quesitos básicos para realizar um Flash Day, como: oferecer apenas desenhos pequenos, rápidos para serem feitos, criados por você ou sua equipe, o preço deve ser baseado em até 50% de desconto do valor original que seria cobrado, nenhum dos desenhos podem sofrer alterações de tamanho ou forma e não podem ser usados para coberturas de tattoos.

Você pode divulgar antes as tatuagens para o Flash Day ou somente no dia do evento. Deixe todo o seu material pronto dias antes de realizar o evento, pode ocorrer de você fazer 4 tatuagens apenas ou até 30 tatuagens em um dia. Deixe claro que os atendimentos serão por ordem de chegada, a forma de pagamento é a vista e que nenhum dos desenhos serão repetidos em hipótese alguma.

61 > Ofereça sempre mais alguma coisa para o cliente como uma pomada para tatuagem, um novo piercing, uma jóia, uma camiseta, um corte de cabelo ou uma outra tattoo que ela comentou que desejaria fazer. Você vai ficar surpreso com o aumento da sua receita somente com essa dica.

62 > Entregue mais do que o combinado para o seu cliente. Pode ser um brinde, um cupom de desconto, um presente simples no final do procedimento ou outra ideia criativa que você puder imaginar. Oferecer mais que o combinado gera uma dívida de reciprocidade. Finalize com chave de ouro a experiência do cliente com um elemento surpresa.

63 > Todo atendimento, a qualidade do serviço

prestado e o cuidado do suporte pós-venda resultarão em uma enorme fidelização do cliente. Crie campanhas de fidelização, com brindes, presentes simples ou sorteios. Não crie campanhas de tatuagens como: faça uma tattoo e ganhe outra, porque no curto prazo isso é muito bom, mas a longo prazo seus clientes vão ficar mal acostumados e sempre pedirão mais uma "tatuagem pequenininha" de graça.

Outro problema que pode causar é a interpretação do seu cliente de que alguns tipos de trabalhos que você executa não custam nada e com essa percepção começam a depreciar o seu serviço.

64 > Aplicar metas de resultados é algo que muitos artistas se sentem desconfortáveis em fazer nos seus negócios. Muitos tatuadores, que já trabalharam em empresas mais conservadoras, antes de se tornarem tatuadores, olham as metas como algo negativo e que terão uma pressão absurda para realizar o seu trabalho.

A meta que nos referimos aqui será imposta por você mesmo, então pegue leve com você, mas tenha uma meta, mensal, anual ou ambas. A meta não precisa ser somente financeira, pode ser melhorar o seu estúdio, melhorar em algum estilo de tatuagem específico, fazer uma viagem nas férias, etc. A meta é um ótimo instrumento para nos

100 DICAS UTILIZADAS POR PROFISSIONAIS PARA OBTER SUCESSO NO MERCADO LUCRATIVO DA TATUAGEM

manter focados no nosso trabalho e aumentar nossa disciplina. Marque sua meta em um post it e cole em um lugar visível para nunca esquecer dela.

11 AUMENTANDO SUA RECEITA

65 > Uma forma de aumentar a receita do seu espaço é alugando uma maca para um outro tatuador que precisa de um local provisório para tatuar. Alugar uma maca é somente uma expressão, pois pode ser um espaço ou uma sala específica para o tatuador atender um cliente. As formas de rentabilizar seu estúdio com isso é cobrar uma porcentagem no valor bruto da tatuagem.

Geralmente o tatuador já traz todo o seu material, mas você pode negociar com ele caso precise usar algo do estúdio. É necessário que fique claro entre as partes que o tatuador não tem vínculo nenhum com o estúdio. Você pode elaborar um recibo de sublocação do espaço e pedir para o tatuador assinar para ficar claro que não há nenhum vínculo com o estúdio.

66 > Você também pode oferecer outros tipos de serviços no seu estúdio, como barbearia ou micropigmentação. O principal ganho disponibilizando esse tipo de serviço no seu ateliê é a grande exposição que ganhará o seu serviço de tatuagem. Em questão de receita, a tatuagem sempre retornará mais dinheiro.

100 DICAS UTILIZADAS POR PROFISSIONAIS PARA OBTER SUCESSO NO MERCADO LUCRATIVO DA TATUAGEM

A contração de um barbeiro ou um profissional de micropigmentação é simples, basta apenas disponibilizar uma cadeira, maca, espaço e a parceria fica em 40% para o estúdio e 60% para o profissional.

67 > Há a possibilidade de você oferecer cursos de tatuagem em seu estabelecimento, que pode ser ministrado por você ou por outro profissional da sua equipe. Como o curso é um tipo de serviço mais demorado não indicamos muito que um profissional de fora da sua equipe seja o principal ministrador.

68 > Uma forma de aumentar a rentabilidade e treinar sua equipe é organizar Workshops de tatuagem no seu estúdio. Contrate um profissional que tenha experiência em ministrar workshops. Geralmente o profissional cobra um valor fixo e mais uma porcentagem por alunos inscritos. Tudo isso pode ser negociável.

Para entrar em contato com um profissional que ministra workshops de tatuagem, procure no Google "workshop de tattoo/tatuagem" e entre em contato com os professores destes cursos e fale que tem a ideia de organizar um workshop na sua cidade e gostaria de saber como funciona. Não esqueça de separar uma verba para a publicidade do workshop.

69 > Já pensou em oferecer outros produtos para seus clientes? Você pode fazer isso simplesmente encontrando fornecedores de produtos que ofereçam o sistema de vendas em consignação.

A consignação consiste em o fornecedor deixar os produtos a venda no seu estúdio e você só pagar o que vender. O que não vender ele pode prorrogar por mais um prazo ou simplesmente retirar do seu estabelecimento.

Deixe claro na sua comunicação que aceita fazer esse tipo de parceria, que logo os fornecedores começam a entrar em contato com você.

12 CRESCENDO EM ESCALA

70 > Para abrir o segundo ou terceiro estúdio não é necessário investir muito dinheiro como todos pensam. O mais desafiador de ter mais de um estúdio é manter a qualidade dos serviços e atendimentos. Essa é a questão que você deve priorizar se estiver pensando em escalar seu negócio. Uma forma de crescer com qualidade abrindo novas unidades é fazendo sociedade com outros tatuadores. Só assim você terá a chance de crescer sem perder a qualidade artística e a reputação do seu estúdio.

71 > Convide outros tatuadores para ficarem um tempo no seu estúdio como convidados especiais. Além de aumentar sua receita, você poderá trocar conhecimentos valiosos sobre tatuagem e a vida em geral. Uma forma de estimular esse contato é deixar claro nas suas redes sociais que seu estúdio está aberto para tatuadores fazerem um guest.

13 COMPRANDO DE FORMA INTELIGENTE

72 > Compre agora e pague depois > Independente do estágio que você se encontra no negócio da tatuagem é recomendável primeiro ganhar dinheiro e depois pagar pelos materiais e produtos. Se você tem um CNPJ você pode encontrar diversas empresas na internet que permitem que pague a sua compra em até 28 dias via boleto bancário. Comentamos no outro tema sobre legalização da sua atividade e outras vantagens de possuir um CNPJ.

Em empresas de materiais hospitalares você vai encontrar: papel grau cirúrgico para autoclave, cateter (Jelco) para a aplicação de piercing, sabonete antibacteriano, água destilada para autoclave, luvas, máscaras, aventais, gaze, detergente enzimático, álcool 70, vaselina sólida, dentre outros produtos.

Nas empresas distribuidoras de materiais de limpeza e procedimentos simples você vai encontrar: luvas de procedimento, luvas nitrílicas, filme plástico, papel toalha

(inclusive Snob), papel toalha interfolhas, papel higiênico, desinfetante, sabonete líquido, detergente, saco de lixo comum, saco de lixo branco, cotonetes (para aplicação de piercing) e palitos de sorvete/abaixador de língua (usado para pegar a vaselina na hora da tatuagem).

Se você serve para seus colaboradores e clientes café, açúcar, chocolate, barras de cereais etc, você vai encontrar nesse tipo de empresa. Receba seus produtos hoje e pague depois, esse é o negócio.

73 > Para produtos de tatuagem é possível também fazer um acordo para pagar depois de 30 dias. Encontre uma empresa distribuidora, faça diversas compras pagando a vista (no dinheiro), depois comece pedindo um prazo maior de 1 semana pra pagar, 15 dias, 20 dias até chegar no pagamento de 30 dias. Procure nunca atrasar nenhum pagamento para não perder a credibilidade e seja fiel a essa distribuidora. Se encontrar alguma dificuldade em realizar o pagamento avise o credor antecipadamente.

74 > Produtos para piercing (Jóias). Ter joias de boa qualidade e diversidade em modelos e tamanhos custa muito caro, contudo é a chave para o sucesso quando oferecemos o serviço de piercing. O investimento em joias (piercings) deve ser de 10% a 15% do seu faturamento bruto mensal. A ideia de pedir o prazo de 30 dias para o seu fornecedor é a mesma do material de tatuagem, primeiro você ganha o dinheiro e depois paga pelo produto. Comece pagando a vista e vá aumentando o prazo até chegar à meta dos 30 dias.

14 APRENDIZADO ACELERADO DE TATUAGEM

75 > Crie uma lista das suas principais dúvidas e depois comece a fazer suas pesquisas em busca de conhecimento. Quanto mais específico for na sua busca, mais rápido serão os resultados. Não comece estudar sem criar essa lista. Não perca tempo. Tempo é um dos recursos finitos e mais caros nos dias de hoje.

76 > Vídeos no youtube - Atualmente no youtube existem milhares de vídeos que você pode estudar sobre tatuagem. Não fique preso somente aos vídeos em língua portuguesa, veja os vídeos em inglês e caso não domine língua estrangeira, deixe ativado a legenda com a tradução automática.

77 > Grupos no Facebook - Participe de grupos de tatuadores no Facebook. Sempre há muitas dicas disponíveis nessas comunidades. Além de aprender muito com esses grupos, você também poderá comprar ferramentas, materiais e móveis novos e usados para o seu estúdio.

100 DICAS UTILIZADAS POR PROFISSIONAIS PARA OBTER SUCESSO NO MERCADO LUCRATIVO DA TATUAGEM

Muitas pessoas saem dos seus empregos, recebem o dinheiro da sua rescisão de contrato, compram todos os materias para entrar na área da body art e depois acabam desistindo de atuar como tatuadores e oferecem nos grupos de tatuagens seus materiais.

Dentro do grupo do Facebook, digite na barra de busca do próprio grupo e pesquise suas dúvidas baseando-se naquilo que escreveu na sua lista de aprendizado no item 82.

78 > Grupos no Whatsapp - Todas as cidades possuem grupos de tatuadores e vale a pena você participar se estiver no começo de carreira. Participe mesmo antes de comprar seu material, porque isso pode ser resolvido nesse grupo mesmo. Alguns distribuidores de materiais de tattoo criam grupos com os seus principais clientes.

Entre em contato com algumas empresas e pergunte se eles possuem um grupo e peça para ser adicionado. Caso não encontre um grupo na sua região digite no Google "grupo de whatsapp para tatuadores" e veja os grupos disponíveis no Brasil.

79 > Cursos Online - Existem diversos cursos on-line para você estudar sem sair de casa. Procure no Google sobre cursos de tatuagem online e vai aparecer diversos cursos e workshops. É possível aprender online? Sim.

80 > Cursos Presenciais - Atualmente no Brasil existem diversas escolas de tatuagens e a maioria delas estão localizadas em São Paulo e Rio de Janeiro. A dica principal de quando for procurar uma escola de tatuagem é perguntar para eles qual o diferencial da escola e como funciona o suporte pós curso. Por que essas perguntas são importantes? Se a escola sabe qual o diferencial dela isso demonstra que os diretores se preocupam com a formação

do aluno.

Depois da finalização do curso é normal surgirem dúvidas e o aluno pode ficar travado um longo tempo por esses pequenos detalhes sem nenhum tipo de suporte pós curso.

81 > Se você está começando a tatuar o que indicamos é escolher um professor que tenha ótimos trabalhos, que faz o estilo que você pretende seguir no futuro, que tenha

boa visibilidade na internet e esteja disposto a falar como conseguiu essa exposição e que tenha pouco tempo como tatuador (de 5 a 10 anos) afinal, você quer resultados rápidos então precisa se inspirar em pessoas que conseguiram a mesma façanha.

Se você se considera em uma fase intermediária na tatuagem, indicamos se inscrever em workshops de tatuadores com mais anos de profissão entre 10 a 20 anos. Para crescer na área você vai precisar de muitos "macetes" para sair do estágio que se encontra.

82 > Quando for ao seu primeiro workshop não esqueça de criar um grupo de whatsapp da turma. Não espere que alguém faça esse grupo, tome você essa iniciativa.

Pegue uma folha e uma caneta, escreva no topo da folha " Deixe aqui seu nome e número para formamos um grupo no whatsapp desse workshop", e peça para cada pessoa ir repassando a folha até todos presentes colocarem seus dados. Dessa forma vocês vão poder compartilhar dicas e dúvidas e reforçar o que foi transmitido no workshop.

83 > Aprendizado acelerado com Workshops particulares - Muitos profissionais de tatuagens nos mais diversos estágios da carreira preferem contratar um profissional para um workshop particular. Alguns tatuadores fazem de 3 a 5 workshops desses por ano para aumentar o nível de

trabalho e aprender todos os "hacks" dos tatuadores com mais experiências.

Aqui indicamos contratar um profissional com muitos anos de experiência de 15 a 20 anos na área e que seja especialista no estilo que você deseja direcionar sua carreira.

84 > Seja aprendiz em um grande estúdio - Mas lembre-se: se for pra ficar auxiliando um tatuador ou body piercer e trabalhar de graça por um longo período faça isso em estúdio com tatuadores renomados.

É a forma mais rápida de você crescer profissionalmente na área. Não trabalhe de graça para alguém que sabe pouco sobre tatuagem, porque você só vai perder o seu tempo e vai demorar muito para ter bons resultados.

85 > Visite Convenções de Tatuagens - Fique por dentro do mercado, faça amizades com outros tatuadores, veja as premiações, troque cartões de visitas, faça cursos e workshops, compre materiais em ofertas promocionais exclusivas para a convenção.

Antes de visitar a convenção, conheça os tatuadores que estarão presentes e coloque uma meta de falar com dois ou três dos seus artistas preferidos. Mostre um pouco do seu trabalho, elogie sinceramente a arte dele e peça alguma dica ou conte um pouco da sua história para quebrar o gelo e iniciar uma conversa sobre a profissão.

86 > Fazer um curso de piercing, entrar em um estúdio como body piercer e depois se tornar tatuador - é um caminho que muitas pessoas fazem, às vezes sem querer, sem muito planejamento. Algumas pessoas começam o contato com a área da body art através do piercing e depois migram para a tatuagem.

Muitos fazem isso pela questão do dinheiro mesmo. Começam a comparar os ganhos de tatuagem com piercing e acabam migrando de área. Claro, isso não é do dia para a noite. São raros os profissionais que atuam como tatuador

e piercing, geralmente nos estúdios em pequenas cidades existem profissionais que fazem as duas atividades (tatuador e piercer) porque faltam profissionais na região.

87 > Começar estudando com outra pessoa com um nível de conhecimento igual ou próximo ao seu ajuda você a ter um meio de comparação dos resultados que vem obtendo. Duas pessoas focadas em um objetivo semelhante pode ser uma excelente experiência para ambas as partes. Encontre uma pessoa que deseja se tornar tatuador e comecem a trocar informações.

88 > Ensinar para alguém é uma ótima forma de treinar aquilo que você está aprendendo. A regra é que você precisa saber mais que a pessoa que você escolheu ensinar, se você está lendo esse livro, com certeza já sabe muito mais do que a maioria das pessoas que têm interesse em entrar nessa área.

Tudo o que for descobrindo e aprendendo passe para essa pessoa, assim seu cérebro vai ser forçado a memorizar muito conteúdo através da repetição.

89 > Teste o que está estudando para sair do nível teórico para a prática. Aprendeu algo novo como uma forma diferente de fazer o decalque, novo efeito com agulha, sombreamento diferente utilizando o cinza, posição diferente de tatuar o cliente, etc? Utilize os clientes Pro Bono para entrar em ação e treinar essas técnicas.

90 > Baixe vídeos e entrevistas sobre tatuagem em formato MP3 e enquanto estiver fazendo alguma atividade

100 DICAS UTILIZADAS POR PROFISSIONAIS PARA OBTER SUCESSO NO MERCADO LUCRATIVO DA TATUAGEM

repetitiva que não precise de muita concentração aproveite para escutar os seus áudios.

91 Networking > Todo o contato é networking. Crie

uma rede de tatuadores, clientes e profissionais de outras áreas e gere valor para a comunidade.

Áreas profissionais que são interessantes em manter contato são: proprietários de equipamentos e insumos para tatuagens, distribuidores de materiais, fotógrafos, donos de revistas, donos de perfis de redes sociais com alto poder de influência, mídia local, desenhistas, donos dos comércios da sua cidade, profissionais de escolas de artes, designers gráficos, ilustradores, dentre outras atividades relacionadas a arte e publicidade.

92 > Estudando fora do Brasil sem investir muito > Outra forma de enriquecer rapidamente seu conhecimento de tatuagem é fazendo workshops ou cursos intensivos fora do Brasil gastando muito pouco.
Para o investimento ser baixo escolha os países da américa do sul que fazem parte do Mercosul e que tornam viagens internacionais fáceis sem a necessidade sequer de passaporte ou visto. Procure no Google por cursos, workshops e convenções em algum país vizinho e obtenha sua primeira experiência internacional.

93 > Estudo online - EAD
Hoje no Brasil e no mundo existem diversos cursos online com os mais diferentes conteúdos e preços. A grande maioria desses cursos permitem um período de reembolso de 7 a 30 dias. Aproveite esse reembolso e compre cada um deles e veja qual é o melhor para o estágio que você se encontra. Digite no Google o termo " curso de tatuagem" que aparecerá uma lista grande de cursos online.

94 > Outra forma alternativa de estudo particular é através da plataforma https://www.superprof.com.br/. Entre na plataforma e pesquise por professores na sua

região. É possível contratar professores particulares que ministram aulas por webcam e presenciais.

95 > Livros
Existem alguns livros interessantes para você entender mais sobre o universo da tatuagem, principalmente em língua inglesa nos formatos digitais. Procure no Google e em sites como a Amazon utilizando o termo "livros sobre técnicas de tatuagem" ou "books about tattoo techniques".

15 CONTROLE FINANCEIRO

96 > Imagine a seguinte história

O último sábado foi um dia especial para o tatuador iniciante chamado Mario. Foi um sábado muito corrido no estúdio, ele realizou apenas 3 tatuagens, entretanto ganhou o valor de R$ 1.450,00 (mil e quatrocentos e cinquenta reais).

Com esses ganhos ele começou a comparar o salário que recebia quando ocupava o cargo de encarregado geral em uma empresa que produzia caixas de papelão e que recebia mensalmente R$ 1.650,00 (mil seiscentos e cinquenta reais).

Mário fez o seguinte cálculo depois desse sábado. Se ele fizesse esse valor todos os sábados em um mês (4 sábados) ele teria ganhado R$ 5.800,00 (cinco mil e oitocentos reais) em 30 dias contando apenas os sábados.

Mário não tinha o controle financeiro do seu negócio e se chegasse a ganhar menos ou mais do que a quantia feita em seu último cálculo não saberia exatamente o quanto

ganhou em um mês, pois ele não anotava sua receita e nem seus custos.

O que aconteceu foi que Mário se endividou demais, atrasou suas contas e hoje se encontra ganhando dinheiro com seus serviços de tatuagem, mas as contas nunca fecham. Decidiu até mesmo fechar o seu estúdio e tatuar em um estúdio de um amigo porque pra ele não está mais compensando pagar funcionário, aluguel, condomínio, energia elétrica, dentre outros custos de um estabelecimento físico.

Muitos negócios entram em um ritmo acelerado de falência mesmo tento muitos clientes e entrando dinheiro. Isso acontece porque não houve um cuidado com o controle financeiro do negócio.

Você pode até pensar que isso só ocorre com grandes empresas, mas a realidade é que pode acontecer com qualquer pessoa que comece a trabalhar por conta própria, seja você tatuando na sua própria residência ou em um grande estabelecimento na avenida principal da sua cidade.

APLICATIVOS DE CONTROLE FINANCEIRO

Na correria do dia-a-dia é muito difícil você ficar controlando o que ganha e o que gasta, mas com aplicativos de controle financeiro para o seu smartphone o controle do dinheiro que entra e sai estará na palma da sua mão.

Pesquise na internet sobre aplicativos de controle financeiro empresarial ou aplicativos de gerenciamento de estúdios de tatuagem. Como a todo momento surgem novos aplicativos preferimos não mencionar uma empresa específica. As principais categorias de receitas e custos que

100 DICAS UTILIZADAS POR PROFISSIONAIS PARA OBTER SUCESSO NO MERCADO LUCRATIVO DA TATUAGEM

você deve criar no seu aplicativo são:

Receita/Entrada > Tatuagem, sessão de tatuagem, pomada de tatuagem, spray piercing, jóias, aplicações, dentre outros produtos e serviços que você comercializa no seu estúdio.

Custos/Saída > Aluguel, publicidade, alimentação, compra de joias, produtos de limpeza, luvas, tintas, agulhas, bicos, filme plástico, transfer, stencil, materiais cirúrgicos (papel grau cirúrgico e outros), água, energia elétrica, condomínio, dentre outros.

Seguindo essa dica você saberá exatamente quanto está ganhando e gastando com o trabalho de tatuagem.

16 MINDSET

Para iniciar suas atividades na body art, seja como dono de estúdio, sócio, tatuador ou body piercer você precisa criar uma nova mentalidade, uma outra maneira de pensar. Se você nunca teve um negócio essa mudança será mais do que obrigatória para atingir resultados mais rápidos.

97 > A mente desistente
A sua primeira tatuagem será a pior de todas quando você comparar com o seu trabalho daqui a alguns meses. Você enfrentará muita vontade desistir por diversos motivos como, não tenho dinheiro pra comprar material, não sei desenhar, não consigo criar, as tatuagens não saem do jeito que eu imaginei, eu não tenho dom, eu não consigo ter um sócio, eu não tenho pais para me ajudar com dinheiro, eu não tenho tempo para estudar e outras tentativas da sua mente desistente te atacar e fazer você desistir do seu sonho.

Toda vez que a mente desistente atacar você com essas desculpas, fique calmo e pense como pode solucionar esse problema. Talvez a resposta não apareça no mesmo dia ou semana. Mas cada vez que você não desiste diante de um

dos problemas acima, fique feliz porque você está crescendo. Crescer dói.

98 > Preguiça
Deu preguiça de estudar um pouco mais? De terminar aquele desenho para o cliente? De ir na próxima convenção de tattoo? De trocar a máquina de bobina pela "pen" e ter todo aquele processo de adaptação

novamente? Toda a vez que você sentir preguiça de fazer algo que no fundo você sabe que vai ter levar para um próximo nível na sua carreira, não "marque bobeira". Deu preguiça? Então faça. Só assim você vai reprogramar sua mente para eliminar a preguiça de uma vez por todas.

99 > Invista em Derrotas
Participe de convenções de tatuagens e coloque os seus trabalhos para concorrer mesmo quando você não se sentir pronto. A ideia é que você vivencie realmente como é participar de uma convenção de tatuagem como um criador e não somente como um espectador.

Você vai receber feedbacks do seu trabalho e terá a oportunidade de aprender e se motivar ao ficar ao lado de profissionais mais experientes. O foco não é ganhar uma premiação, mas sim adquirir experiência.

100> Ego
Muitos artistas acham que sabem tudo e começam a ser tão arrogantes que ninguém suporta mais suas companhias. Isso aconteceu com muitos artistas da velha escola de tatuagem que acabaram sendo esquecidos ou "atropelados" pelos novos artistas que começaram a tatuar não faz nem 5 anos e já possuem trabalhos melhores que suas antigas referências que pararam no tempo com um ego inflado. Mantenha-se humilde e disposto a aprender sempre.

RONALDO SANTANA

Adapte-se ao novo mundo, novas tintas, máquinas e outras ferramentas tecnológicas que tornam a nossa vida muita mais simples e com possibilidades nunca pensadas antes. Seja o pioneiro.

BÔNUS

RONALDO SANTANA

FICHA DE ANAMNESESE

Data: ___/___/___

Nome do cliente:

Data de nascimento: ___/___/___

RG_____
CPF_____ Sexo_____

Endereço:_____
___ N° _____

Bairro:_____
Cidade:_____

Estado:_____ Cep: _____

Celular:_____ Outro número:_____

Email:_____
Facebook:_____

Instagram: @_____ Site: _____

Tem diabetes? () Sim () Não

Tem anemia? () Sim ()Não

Tem hipertensão (pressão alta) ou Hipotensão (pressão baixa)?

100 DICAS UTILIZADAS POR PROFISSIONAIS PARA OBTER SUCESSO NO MERCADO LUCRATIVO DA TATUAGEM

Tem algum tipo de alergia? Sim () Não () Qual?

Tem problemas cardíacos Sim () Não ()

Está grávida? Sim () Não ()

Está amamentando? Sim () Não ()

Declaro que todas as informações acima são verdadeiras, e estou ciente de todos os cuidados que devem ser seguidos corretamente após o procedimento.

Assinatura

RONALDO SANTANA

RECIBO DE DEPÓSITO

Recibo de Sinal para Tatuagem

Valor do sinal (20% do valor total da tataugem) R$ _____ (_____) referente a tatuagem no valor de R$ _____

O cliente declara aceitar, para todos os efeitos deste instrumento, a pagar o restante do valor na data de realização da tatuagem maracada para o dia ___/___/___ ás ___h____m.

Cliente: _____
RG:_____

Tatuador _____

Sobre reembolso:

O sinal/depósito não é reembolsável

Sobre remarcação:

O sinal de tattoo garante o agendamento da sua tattoo para a data e hora combinado com o tatuador. Se surgiu um imprevisto e você não puder comparecer na sessão é preciso desmarcar com no mínimo 24 horas de antecedência para não perder o sinal e marcar de imediato uma nova data para no máximo 20 dias do primeiro agendamento. A remarcação s´p poderá acontecer no máximo 1 (uma) vez.

100 DICAS UTILIZADAS POR PROFISSIONAIS PARA OBTER SUCESSO NO MERCADO LUCRATIVO DA TATUAGEM

Ass. Cliente: _____ Ass. Tatuador: _____

E por se acharem de pleno e comum acordo, as partes contratantes assinam o presente instrumento em 2 (duas) vias de igual teor e forma.

_____, _____ de _____ de 20____.

Nome e endereço do estúdio.

CUIDADOS COM O PIERCING

Cuidados gerais com o piercing:

1- Atritos causados por roupas apertadas, pesadas ou movimentos excessivos podem causar granulomas, quelóides, irritação na pele, formando um vermelho escuro ao redor do piercing e até levar à rejeição.

2- Evite sauna, piscina, banho de mar ou lagoa e excesso de sol.

3- Estresse, má alimentação, uso de drogas e álcool ou doença podem prolongar o período de cicatrização.

4- Nunca toque no piercing ou deixe outra pessoa tocar sem lavar as mãos.

5- Não tenha contato com fluídos de outras pessoas. Ex: suor, saliva, secreções, sangue etc.

6- Não comer carne suína (porco), carne mal passada, peixe, ovo, chocolate e nada gorduroso ou alcoólico. Se a aplicação for na língua evitar frutas cítricas (que contenham acidez).

CICATRIZAÇÃO NORMAL DO PIERCING

1- Pode ocorrer coceira, vermelhidão ou mesmo um pequeno hematoma por algumas semanas.

100 DICAS UTILIZADAS POR PROFISSIONAIS PARA OBTER SUCESSO NO MERCADO LUCRATIVO DA TATUAGEM

2- Podem ocorrer secreções ou mesmo a formação de casquinha ao redor da jóia. " Isto não é pus".

3- Pode ocorrer inchaço dando a impressão de a jóia estar mais justa, dificultando a movimentação.

Como limpar seu piercing (Face/Corpo)

1- Sempre lave suas mãos com SABONETE ANTISÉPTICO antes de tocar no piercing.

2- Aplique o SABONETE ANTISÉPTICO LÍQUIDO até formar espuma, gentilmente gire a jóia, deixe agir por alguns segundos e enxágüe completamente. Certifique-se que não fique nenhum resíduo ou secreção.

3- Só movimente a jóia quando estiver no banho com água morna, pois ficará mais fácil remover as secreções.

4- Só limpe seu piercing duas vezes ao dia, pois o excesso poderá causar danos na formação das novas células. Lembre-se que seu piercing está na fase de cicatrização.

5- Só toque no seu piercing quando estiver limpando.

Como limpar seu piercing oral? (Língua/Lábio/Labret)

1- Após as refeições, fumar ou comer alguma coisa, lave sua boca com a solução de antiséptico bucal (Listerine, Cepacol, etc...) sempre dissolva 50% em água.

2- Chupe gelo e beba água gelada nos três primeiros dias.

3- A princípio a jóia que foi colocada será maior que o tamanho normal, pois ocorrerá inchaço pelo período de cinco a dez dias.

4- Evite bebidas alcoólicas, trocas de saliva, alimentos apimentados e ácidos durante a fase de cicatrização.

O que você também pode fazer pelo seu piercing:

1- Compressa de salmoura: em um copo de água fervida, adicione uma colher pequena de sal marinho. Espere ficar morna e embebeda um algodão nesta solução, faça a compressa por dez a quinze minutos diariamente no primeiro mês. Utilize uma solução para cada piercing.

2- Limpar as secreções com soro fisiológico.

As infecções são causadas pelo contato com bactérias, fungos e seres patogênicos que estão em todos os lugares.

O que você não pode aplicar no seu piercing:

100 DICAS UTILIZADAS POR PROFISSIONAIS PARA OBTER SUCESSO NO MERCADO LUCRATIVO DA TATUAGEM

Não álcool, não água oxigenada, não Merthiolate, não mercúrio.

Não pomadas: Nebacetim, Minancora, Fibrase etc...Ou qualquer outro produto não indicada pelo profissional.

Infecções e inflamações são raras, porém podem ocorrer devido aos maus tratos.

Alguns sintomas como:

Estiver muito e latejando, estiver vermelho e escuro e sensação quente ao redor do piercing, descarga incomum de fluidos amarelo, verde ou cinza (pus) e muita dor.

O que fazer se estiver inflamado ou infeccionado?

Não retire a jóia, procure imediatamente o profissional que aplicou o piercing ou ajuda de um médico.

Por que pode ocorrer rejeições?

Maus tratos ou produtos inadequados na fase de cicatrização.

Cicatrização do Piercing:

Todas as pessoas são diferentes , por isso o período de cicatrização pode mudar de pessoa para pessoa.

Você só poderá trocar a jóia ou retira - lá quando o piercing estiver completamente cicatrizado. Isso vale também para alargar a perfuração.

Tempo estimado para cicatrização do piercing utilizando jóias em aço cirúrgico:

Oral:

Lábio, Labret – 6 a 8 semanas

Língua – 4 a 6 semanas

Cheek (bochecha) - 2 a 3 meses

Face:

Lóbulo (orelha), Sobrancelha, Septo – 6 a 8 semanas

Cartilagem da orelha, Aba do nariz (nostril) – 2 meses a 1 ano

Tronco:

Umbigo – 6 meses a 1 ano

Mamilo – 4 meses a 1 ano

Se você escolheu o piercer (profissional) habilitado, a jóia

100 DICAS UTILIZADAS POR PROFISSIONAIS PARA OBTER SUCESSO NO MERCADO LUCRATIVO DA TATUAGEM

certa e está contente com o resultado agora é a hora de cuidar adequadamente da perfuração, para que haja uma cicatrização sem problemas.

Caso todos os passos da perfuração tenham sido seguidos corretamente e haja infecção, a culpa não é do profissional.

SOBRE A EDITORA

Somos a editora Meu Próximo Negócio e nossa missão como pessoas e profissionais é ajudar você a criar ou aumentar seu negócio em um curto espaço de tempo. Acreditamos que a vida é muito curta para se fazer apenas uma atividade e que podemos mudar de carreira ou negócio em qualquer momento da vida.

Utilizamos o nosso conhecimento em diversas disciplinas, como marketing, finanças, contabilidade, experiência na body art (tatuagem e piercing), estética e beleza para ajudar o máximo de pessoas possíveis a terem sucesso em seus negócios.

Distribuímos nossos conteúdos em diversos canais digitais e offlines nos mais distintos formatos. Para conhecer mais sobre o nosso trabalho visite
www.meuproximonegocio.com

www.ingramcontent.com/pod-product-compliance
Lightning Source LLC
Chambersburg PA
CBHW030954240526
45463CB00016B/2556